DÉBUT D'UNE SÉRIE DE DOCUMENTS EN COULEUR

CATALOGUE

DE LA RARE ET PRÉCIEUSE COLLECTION

DE

TABLEAUX

ITALIENS, FLAMANDS, ALLEMANDS ET FRANÇAIS,

DES XIII^e, XIV^e, XV^e ET XVI^e SIÈCLES,

Manuscrits, Miniatures, Émaux, Bijoux anciens, Livres d'Art,

PROVENANT DU CABINET

DE FEU M. QUEDEVILLE,

DONT LA VENTE AURA LIEU

Les Lundi 29, Mardi 30 et Mercredi 31 Mars 1852,

HEURE DE MIDI,

HOTEL DES COMMISSAIRES-PRISEURS, PLACE DE LA BOURSE, 2,

GRANDE SALLE, N° 1.

Par le ministère de M^e **MALARD**, Commissaire-Priseur,
Rue Fontaine-Molière, 41 ;

Assisté de **M. FRANÇOIS**, Peintre-Expert,
Rue Taitbout, 23.

EXPOSITION PUBLIQUE
Les Samedi 27 et Dimanche 28 Mars, de midi à 4 heures.

1852.

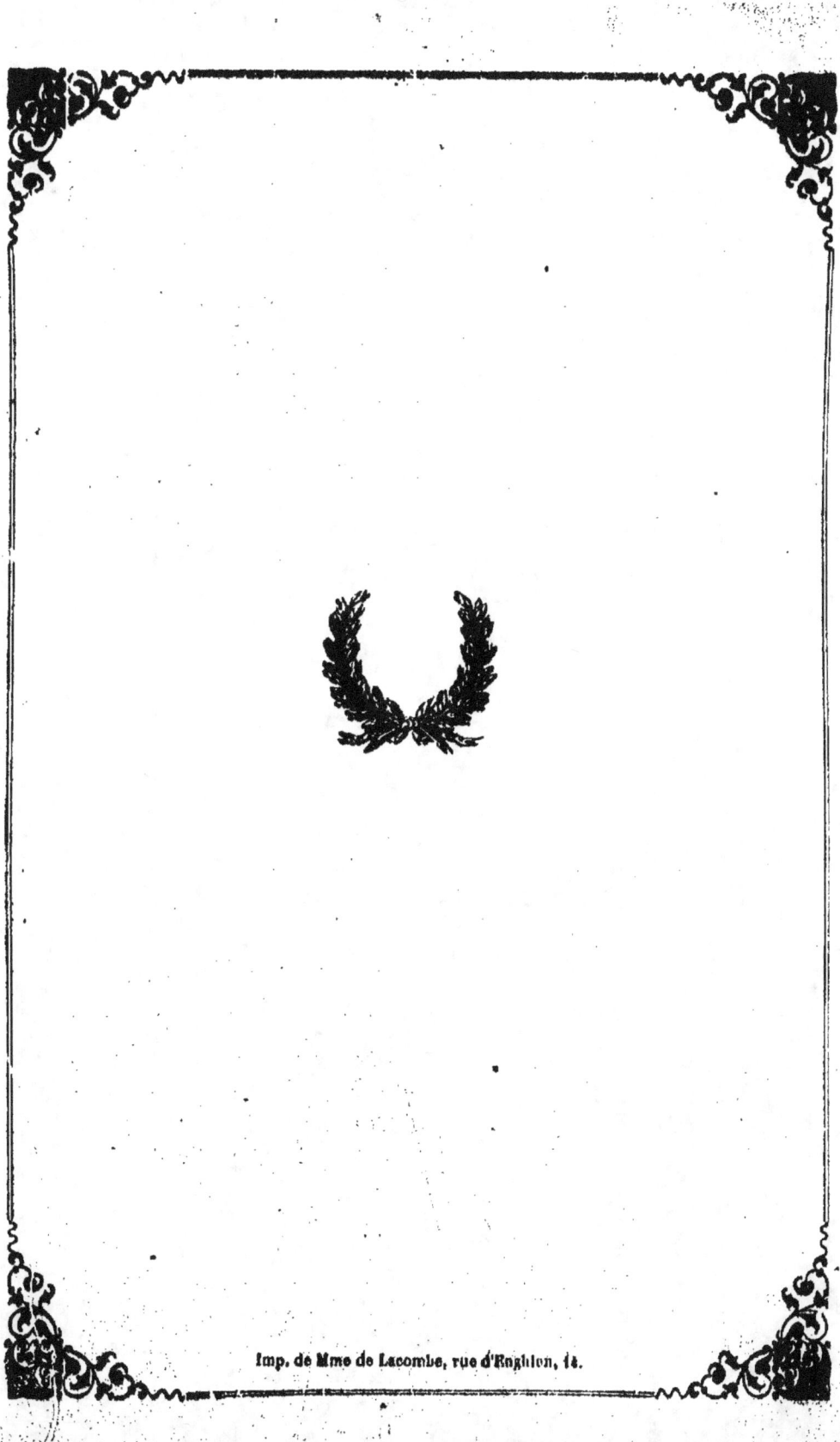

Imp. de Mme de Lacombe, rue d'Enghien, 14.

FIN D'UNE SERIE DE DOCUMENTS
EN COULEUR

CATALOGUE

DE LA RARE ET PRÉCIEUSE COLLECTION

DE

TABLEAUX

ITALIENS, FLAMANDS, ALLEMANDS ET FRANÇAIS,

DES XIII^e, XIV^e, XV^e ET XVI^e SIÈCLES,

Manuscrits, Miniatures, Emaux, Bijoux anciens, Livres d'Art,

PROVENANT DU CABINET

DE FEU M. QUEDEVILLE,

DONT LA VENTE AURA LIEU

Les Lundi 29, Mardi 30 et Mercredi 31 Mars 1852,

HEURE DE MIDI,

HOTEL DES COMMISSAIRES-PRISEURS, PLACE DE LA BOURSE, 2,

GRANDE SALLE, N° 1,

Par le ministère de M^e MALARD, Commissaire-Priseur,
Rue Fontaine-Molière, 41 ;

Assisté de M. FRANÇOIS, Peintre-Expert,
Rue Taitbout, 23.

EXPOSITION PUBLIQUE

Les Samedi 27 et Dimanche 28 Mars, de midi à 4 heures.

1852.

LE CATALOGUE SE TROUVE :

A PARIS : Chez MM. MALARD, Commissaire-Priseur,
— rue Fontaine-Mollère, 41.
FRANÇOIS, rue Taitbout, 23.

Angleterre.

A LONDRES : — M. CHRISTIE, King street, Saint-James Square.
— M. SMITH fils, New-Bond street.

Belgique.

A BRUXELLES : — M. ÉTIENNE LEROY.
— M. HERIS.

Hollande.

A AMSTERDAM : — M. DELÉLIE DE GREUTER.

Allemagne.

A VIENNE : — M. ARTARIA et CIE.
A BERLIN : — M. REIMER.

Suisse.

A BERNE : — M. LAMI fils.

Et chez MM. les DIRECTEURS DES MUSÉES DE FRANCE.

AVANT-PROPOS.

La rare et précieuse collection de Tableaux des XIII^e, XIV^e, XV^e et XVI^e siècles, Miniatures, Manuscrits et Émaux, décrits au présent Catalogue, a été formée, il y a plus de vingt-cinq ans, par feu M. Quedeville, amateur zélé des beaux-arts, qui ne croyait pas mieux employer ses moments de loisir qu'en les consacrant à la recherche d'œuvres de mérite et dignes de la réputation des premiers peintres de toutes les écoles.

Ce Cabinet étant connu en France et à l'étranger, nous nous dispenserons d'en faire l'éloge, et nous nous contenterons de donner quelques descriptions sur les principaux chefs-d'œuvre qui en font partie, laissant à MM. les Amateurs le soin de les juger pendant les deux jours d'exposition.

Nous citerons parmi cette collection les noms des principaux maîtres, tels que Albert Durer, Clouet, Van Eyck, Hemmeling, Holbein, Kuntz, Enghelbrechen, Cranack, Vander Goës, Pinturrichio, Claude Lorrain, Rembrandt, Raphaël, Vandick, etc.

ORDRE DES VACATIONS.

Le Lundi 8 : les Tableaux.
Le Mardi 9 : Continuation.
Le Mercredi 10 : Les Bijoux, Miniatures et Objets de Curiosités.

DÉSIGNATION
DES TABLEAUX.

ACKERMAN.
1 Tête de Vieillard dans la manière de Denner.

ASPER (Frédérick).
2 Portrait de Femme vêtue d'une robe pourpre; une collerette lui encadre la figure; elle porte une chaîne au cou.

ASSEN (Van).
3 Triptique représentant plusieurs Saints appuyés sur un balustre; devant on voit la Vierge et l'Enfant accompagnés de sainte Anne; sur les volets le portrait des Donataires avec leurs enfants. 160

BERNHARD.
4 Bethsabée au bain, est assise. Vêtue d'un riche costume pourpre brodé d'or, elle a un pied hors de l'eau, qu'une suivante lui essuie. Derrière elle, sont plusieurs Femmes richement costumées; une d'entre elles lui 110

montre le roi David au balcon du château, qui se trouve au bout du jardin. On voit aussi deux autres Baigneuses qui sont près d'une fontaine.

BLÈS (HENRY DE), surnommé HENRY A LA HOUPE.

5 Paysage marine. Sur le premier plan, Jésus prêche au bord du lac de Genesareth; on voit aussi son baptême par saint Jean. Des coquillages couvrent la grève. Plus loin, un homme grimpé au sommet d'un roc, pêche à la ligne. Dans le fond, on aperçoit des bâtiments qui naviguent, et des détails à l'infini. La Chouette, marque de l'artiste, se tient debout sur un tertre.

BOL (FERDINAND).

6 Portrait de femme; elle porte une chaîne d'or au cou.

BOS (JEROME).

7 Composition bizarre représentant la Tentation de saint Antoine. Le Saint est agenouillé devant un livre ouvert. De toutes parts on voit des figures sous des formes grotesques, et des instruments de musique. Dans le fond, une Ville en feu.

DU MÊME.

8 Tentation de saint Antoine sous une autre forme.

BREUGHELS.

9 Perroquets de différentes espèces perchés sur un arbre, et d'autres Oiseaux dans des marécages.

DU MÊME.

10 Fruits et Insectes (Étude).

BREUGHELS (DE VELOURS).

11 Danse dans une Prairie, aux abords d'un village.
 Tableau de belle qualité de ce maître.

BURGMAER (HANS).

12 La Vierge et l'Enfant; sont les seules grandes figures de ce tableau, plein de détails très habilement rendus. Dans le fond on aperçoit une colonne très peu indiquée.

DU MÊME.

13 Diptique. Des Evêques sont sur le premier plan. Dans le fond, on voit le Martyre de saint Sébastien; l'autre volet représente le portrait des Donataires.

CALCAR (VAN).

14 Sainte Anne, assise sur un trône doré, est coiffée d'un voile blanc; elle porte une robe verte, un pardessus pourpre et un livre sur les genoux. La Vierge est devant elle; une auréole d'or lui entoure la tête. Son divin Fils est sur ses genoux; une Sainte de chaque côté montre à lire à saint Joseph, Simon, Jacob, Jean et Jude. Sur le second plan, des Evêques et des Ecclésiastiques.

CARPACCIO (VICTOR).

15 Massacre sur une place de Rome, à l'époque du Triumvirat.

CLOUET (dit JANET).

16 Portrait de Charles IX, vu à mi-corps, vêtu d'un justeau-corps.

DU MÊME.

17 Portrait du chancelier Michel de L'Hôpital.
 Ces deux Portraits sont dans leurs cadres primitifs et de la plus belle conservation.

DU MÊME.

18 Portrait d'Homme, vêtu d'un juste-au-corps, avec chaîne pardessus

DU MÊME.

149

19 Portrait de Femme richement costumée.

DU MÊME.

20 Portrait d'une Dame vêtue d'une robe brodée d'or, et coiffée d'un réseau en perles.

DU MÊME.

135

21 Portrait d'Henriette de Balsac, marquise de Verneuil; elle porte une collerette et un collier de perles sur un vêtement noir.

DU MÊME.

22 Portrait d'une Dame. Collerette blanche montante, vêtement noir, collier et ceinture garnis de perles et rubis.

D'ANDRIA (Tuzio).

140

23 La Vierge, agenouillée devant l'Enfant Jésus, est accompagnée de plusieurs Anges qui prient avec elle ; derrière, on aperçoit saint Joseph ; au-dessus, un concert d'Anges (Auréoles d'or).

DE KRANACK (Lucas Sunder).

24 Le Jugement de Pâris. Nous citerons, dans ce Tableau, une des anomalies des peintres de cette époque, Pâris, sous les traits d'un Guerrier, est endormi ; près de lui se trouve Mercure, également sous les traits de son écuyer, cherchant à le réveiller avec son caducée qu'il tient d'une main, de l'autre il tient la pomme qui doit fixer le choix de son maître ; à la droite du spectateur, on voit Junon, Minerve et Vénus, elles portent

chacune une chaîne d'or et de pierreries au cou ; dans le fond on voit un Cheval blanc.

DU MÊME.

25 Des Femmes et des Enfants effrayés en présence d'un Massacre.

WALCH.

26 Portrait de Femme, les mains appuyées sur l'épigastre ; elle porte un vêtement gris, une ceinture en or ; une grande coiffure blanche lui couvre la tête.

DURER (ALBERT).

27 Repos de la sainte Famille. La Vierge assise au sommet d'un tertre, tient son divin Fils debout sur ses genoux ; il a une pomme dans la main droite et dans la gauche un chapelet ; un Ange lui apporte des fruits ; plus loin, saint Joseph ramasse des noix qu'un autre Ange lui jette d'un arbre. Près de lui l'Âne broute tranquillement ; dans le fond coule une rivière sur le bord de laquelle est un moulin. Un groupe de soldats font mouvoir leurs lances et leurs drapeaux, et viennent pour saisir Jésus. La partie la plus frappante de ce tableau est une colonne qui s'élève majestueusement dans les airs ; une bataille en sculpture orne la base ; l'idole que portait cette colonne vient de tomber ; un filet d'eau s'en échappe et vient arroser des joncs d'une pousse vigoureuse. On aperçoit également des châteaux, des maisons, des cabanes et quelques figures d'un très beau fini.

Le travail de ce tableau en est admirable et annonce que ce grand maître l'a exécuté après avoir vu l'Italie et les Flandres.

DU MÊME.

1450

28 Deux petits Tableaux. L'un représente la Flagellation, l'autre le Sauveur sur le chemin de la Croix. On remarque dans ces peintures les qualités et les défauts de ce grand maître. Ils sont de sa première manière et agathisés comme les œuvres des quinzième et seizième siècles. La couleur a un éclat peu ordinaire.

DU MÊME.

1700

29 Le Christ en croix entre les deux Larrons. La croix est entourée de soldats à cheval et à pied, parmi lesquels un d'eux lève son glaive pour frapper un homme du peuple. Près de lui un autre reçoit de l'argent. A droite, la Vierge tombe évanouie dans les bras des saintes Femmes qui l'entourent.

DU MÊME.

30 La Nativité. La Vierge est agenouillée devant son divin Fils; un Ange est près de lui. D'un côté, on voit un Berger qui s'approche, il a une musette dans les bras; de l'autre, d'autres Personnages se découvrent en arrivant. (Effet de lumière.)

DU MÊME.

31 Le Christ est tombé entre les bras de la Vierge. Plusieurs Figures se détachent sur un fond d'or. On voit aussi les instruments de la Passion.

DU MÊME.

32 Saint Hubert agenouillé au milieu d'une forêt, contemple le Christ entre les bois du cerf qui reste immobile devant lui. Son cheval est attaché à un arbre. A droite, un seigneur, qui l'accompagnait, tient un fau-

con sur son doigt; un autre, qui est à pied, le lui fait remarquer.

DU MÊME.

33 La Vierge tient l'Enfant Jésus sur ses genoux, à qui elle donne le sein ; deux Anges tiennent une draperie ; derrière elle et à chaque côté, on voit les deux Tombeaux qui sont peints en grisaille.

ATTRIBUÉ AU MÊME.

34 Le Chemin de la Croix. Riche composition. La gravure est jointe au tableau.

DU MÊME.

35 Bergers faisant danser des Animaux. Monogramme.

DU MÊME.

36 Jésus couronné d'épines est présenté au Peuple.

DU MÊME.

37 Quatre petits Tableaux dans un même cadre, représentant différents épisodes de la vie du Christ. Ces tableaux sont très fins.

ENGHELBRECHEN (Cornille).

38 Triptique. La Vierge assise sur un trône placé dans une Chapelle gothique, qui se détache sur un Paysage, tient sur ses genoux son divin Fils; elle porte un vêtement couleur rose et une couronne sur la tête; à chaque côté, un Ange vient adorer le Sauveur. Un des volets représente une dame richement vêtue, agenouillée devant un Prie-Dieu; l'autre, un personnage vêtu d'un manteau pourpre, surpris de l'apparition de

la Vierge. Sur les volets extérieurs, deux Guerriers cuirassés, peints en grisaille.

EYCK (JEAN).

39 La Présentation au Temple. Des Colonnes de porphire soutiennent l'édifice. Chacune d'elles représente la vie d'Adam et d'Eve. Deux Soldats gardent le monument qui est éclairé par des vitraux où l'artiste a fait figurer l'histoire de Noë. Saint Siméon, le grand-prêtre, vêtu d'une riche dalmatique grise, porte sur ses mains une fine étoffe d'or et s'avance vers la Vierge-Mère, lui présente son Fils. Derrière, on voit une autre Femme, et saint Joseph portant une colombe ; sainte Anne tient dans sa main droite un cierge et pose l'autre sur son cœur ; elle a pour coiffure un riche turban. Près d'elle se trouve une femme qui paraît être la Donatrice.

DU MÊME.

40 Un Calvaire. Le Christ en croix entre les deux Larrons, à la droite du tableau, la Vierge est soutenue par les saintes Femmes. Un grand nombre de Personnages entourent la croix. On remarque un des bourreaux qui porte une échelle.

DU MÊME.

41 Le Mystère de l'Immaculée Conception; Marie debout pose les mains sur son épigastre ; Joseph, auquel l'Envoyé Céleste vient d'annoncer que sa femme accoucherait miraculeusement du Fils de Dieu, est à genoux devant elle et prie avec ferveur. Deux Anges voltigent

autour de la Vierge, derrière laquelle se déploie un riche brocart.

<p style="text-align:center">DU MÊME.</p>

42 Deux petits Tableaux qui ornaient une boîte aux Hosties. Ils représentent des Paysages dont les figures sont à mi-corps. (Peinture à l'huile.)

<p style="text-align:center">DU MÊME.</p>

43 La Madeleine aux pieds du Christ. Le Sauveur est à table avec trois de ses Disciples, et derrière lui se trouve suspendu un brocart d'or. Ce tableau a été fait avant la découverte de la peinture à l'huile. 90

<p style="text-align:center">DU MÊME.</p>

44 Le Christ debout près de la Madeleine, qui est agenouillée; plusieurs Figures sont sur le second plan. Ce Tableau fait pendant au précédent. 49

<p style="text-align:center">DU MÊME.</p>

45 La Nativité. La Vierge adore son divin Fils ; saint Joseph et deux saintes Femmes forment le groupe principal. Dans le ciel paroît un Ange vêtu d'une pourpre éclatante, qui vient annoncer aux Pasteurs la naissance du Sauveur. Le bâtiment est soutenu par des piliers de différents bois ; des Anges célèbrent les louanges du Seigneur, et des Oiseaux les accompagnent.

<p style="text-align:center">DU MÊME.</p>

46 Portrait à mi-corps, derrière lequel se déroule un brillant tissu d'or et de soie ; le personnage est vêtu d'une robe violette, et tient un œillet à la main droite, 200

et de l'autre un rouleau de papier. Près de lui, on voit une écritoire, un serre-plume et un citron.

FLINCK (Govartt).

47 Un Philosophe taillant une plume; il a un registre ouvert devant lui.

GELÉE (Claude dit le Lorrain).

48 Habile à rendre les effets de la vapeur et connaissant le secret de bien dégrader les plans, afin d'offrir à la vue dans un immense étendue de pays, cette diversité d'objets, qui est si propre à l'intéresser. C'est une perspective de ce genre qu'il a représentée dans la partie droite du Tableau qui fait le sujet de cette note; elle est pour les spectateurs un théâtre vaste et varié; ils aiment à suivre ce fleuve dont les eaux reflétant la vive couleur du ciel, vont se perdre entre des montagnes lointaines. Dans la partie gauche, des arbres s'élèvent et se détachent sur un ciel lumineux; quelques chèvres sont sur le premier plan; on y voit également un Vaisseau qui sert de repoussoir.

ROGER (Surnommé de Bruges).

49 Un Roi assis, sur son trône et coiffé d'un turban, semble interroger une jeune Fille qui est à ses pieds; il a près de lui son Fou; sur le premier plan, on voit l'accusateur public qui a un rouleau de papier à la main, plusieurs autres personnages assistent à cette séance. Tableau peint dans le genre de Van Eyck, dont il était l'élève.

RICO (ANDRÉ).

50 La Vierge et deux Saints.

DU MÊME.

51 La Vierge sur un trône, entourée de différents personnages. Tableau très fin.

BIZZAMANO.

52 Triptique. Le milieu représente la Vierge et l'Enfant, d'un côté le Christ en croix, de l'autre deux saints. (Fond or.)

GOES (VAN DER).

53 Le Crucifiement. Ce panneau représente Jésus sur la croix, accompagné de trois Anges voltigeant dans l'air; au pied, la Madeleine, richement costumée, est coiffée d'un turban ; près d'elle, sainte Anne pénétrée de douleur, s'essuie les yeux avec le coin de son voile. Tableau riche de détails.

DU MÊME.

54 Le Bourreau venant de couper la tête de saint Jean, la met dans un plat porté par Hérodiade ; elle a les cheveux tressés tombant derrière.

GOLTZIUS (H.).

55 La Mort saisissant une jeune Fille. Ce tableau porte le monogramme de l'artiste.

GREUZE (Attribué à),

56 La Famille de Calas venant raconter ses malheurs à M. de Voltaire dans la forêt de Ferney.

HEMMELING (Jean).

57 Le Mariage mystique de sainte Catherine d'Alexandrie. La Vierge est assise dans un paysage où l'on voit saint Joseph et plusieurs petites Figures; de grands arbres, des plantes et des fleurs de toutes espèces ombragent le sol. La mère du Christ a le front ceint d'un bandeau riche et léger, par dessus lequel retombe un voile diaphane; son visage d'une grande beauté exprime à la fois la noblesse et la chasteté. Elle porte une robe bleue dont le bas relevé laisse voir une magnifique fourrure; un manteau pourpre se drape par dessus. L'Enfant Jésus debout sur les genoux de sa Mère, passe un anneau d'or au doigt de sainte Catherine. Une couronne garnie de brillants orne le front de celle-ci; elle a pour vêtement une robe de brocart bordée d'hermine et un long manteau. Une mosaïque de diverses couleurs forme le sol. A la gauche, sainte Anne est occupée à lire dans un livre très riche; elle a une coiffure de gaze et porte deux robes, l'une à fond rose et vert dont on n'aperçoit que les manches, l'autre d'un vert tendre descend sur la mosaïque. Ce tableau a été exécuté par l'auteur, à la fin de sa carrière, de 1495 à 1499, époque où il a produit ses chefs d'œuvre.

HEMMELING (Jean).

58 Anne de Blasère et sa patronne. Sainte Anne est debout devant un riche brocart. Anne de Blasère, la tête couverte d'une couronne, tient dans ses bras son enfant. A peu de distance, une autre jeune femme implore le Ciel, à côté d'un manuscrit ouvert. Anne porte un

manteau bleu avec une agrafe de diamant. L'or, les rubis et les perles sont prodigués dans les autres vêtements. Un joli Paysage dans lequel on voit la ville de Bruges, occupe le fond du tableau. Les armes des familles Blasère et Nieuwenhove décorent la bordure qui est contemporaine du tableau.

Une inscription en caractères ornés et en gothique flamand; la date exprimée par un chronogramme se détache en rouge parmi les autres lettres.

Inscription: De Nieuwenhove conjux domicella Johannis et Michaelis obit de Blasère, nata Johanna Anna sub M. C. quater X octo, sed excipi Cotani octobris quinta pace quiebat. Amen.

HEMSKERCK (Martin).

59 Communautés venant adorer le Christ qui est debout entre deux Évêques.

HEMSKERCK (Attribué à Martin).

60 La Femme adultère est escortée d'un grand nombre de Peuple; le Christ est sur le premier plan qui écrit: Que celui d'entre vous qui est sans péchés lui jette la pierre.

HEMMESSEN (Catherine de).

61 Portrait de Femme tenant d'une main un Chapelet, et de l'autre une fleur.

DU MÊME.

62 Portrait de Femme semblable au précédent.

2.

HOLBEIN (JEAN LE FILS).

63 Ce tableau représente trois épisodes de la vie de saint-Quentin. Il porte la date de 1527. Dans un Temple richement orné on voit un pieux personnage imposant la main à un Juif pour lui rendre la vue; une femme s'avance appuyée sur des béquilles; près de là deux jeunes Garçons s'appuient contre une colonne, des soldats occupent le fond de la scène. La seconde division de ce tableau nous montre le Jugement de saint Quentin où Rictiovare, préfet de Dioclétien dans les Gaules, préside le Tribunal. Il est coiffé d'un turban et vêtu d'un riche costume; il porte à la main un bâton signe d'autorité. L'Accusateur public a l'air très satisfait; près de lui se trouve un homme grave et réfléchi, coiffé d'une toque; plus loin un personnage paraît troublé et se tient à l'écart: le saint est debout entre deux soldats et répond avec calme et dignité à son interrogateur. La troisième est peinte au revers du panneau. C'est une scène où l'artiste a trop bien rendu la vérité. Saint Quentin est attaché à un poteau, deux exécuteurs, qui lui ont fixé quelques clous entre les ongles et la chair, lui enfoncent à coups de marteau des fers aigus dans les épaules. Le Saint meurt en jetant un regard d'espérance vers le Ciel. Ce tableau est de la première manière de ce maître.

DU MÊME.

64 Portrait de Femme vue à mi-corps. Elle se détache sur un fond vert. Son costume est nuancé de noir et garni d'une peluche admirable de finesse. Cette peinture a été exécutée à Londres et nous rappelle la seconde manière du maître.

DU MÊME.

65 Portrait d'Homme vêtu de noir et coiffé d'une toque de même couleur ; il porte un pardessus d'une autre couleur ; les deux mains sont appuyées sur l'épigastre. 100

HOLBEIN (Jean).

66 Portrait d'une Dame, coiffée d'un bonnet dont les pointes retombent sur les épaules ; elle porte un livre d'Heures à la main ; un vêtement noir, une ceinture en perles et une draperie jetée sur les bras, achève son costume. Date de 1500.

HOLBEIN Jean (Attribué à).

67 La Nativité. La Vierge adorant l'Enfant Jésus est accompagnée par des Anges, qui font de la musique et chantent les louanges du Seigneur. Portrait des Donataires. 205

KALCKER (Van).

68 Vénus couchée sur un lit de repos.

KUNTZ (Corneille).

69. Les beaux ouvrages de cet habile maître ne se sont presque jamais montrés dans aucune exposition ; il n'en faut chercher d'autre cause que leur extrême rareté. Celui que nous offrons aux amateurs représente le Portement de Croix. Le Sauveur, exténué de fatigue, est accablé par ses bourreaux ; un d'eux le tient par les cheveux, est prêt à le frapper. Une masse de peuple le suit ; il est précédé des saintes Femmes, saint Jean,

etc. On aperçoit, dans le lointain, des cavaliers qui montent au Calvaire, sur lequel on voit les trois Croix. Ce tableau capital est de la plus parfaite conservation ; il a été peint pour M. Van Sonevelt.

ROGER (de Bruges).

70 Le Mariage mystique de Sainte Catherine. Très beau tableau.

MABUSE (Jean de).

71 La Vierge tient l'Enfant Jésus sur ses genoux ; Saint François Stigmate contemple le ciel. Morceau de tableau.

DU MÊME.

72 La Vierge et l'Enfant.

MANDYN (Jean).

73 Le Christ insulté par ses bourreaux.

RAPHAEL (d'Urbin).

74 Apollon et les Muses entourés de différents personnages. Ce tableau a toujours passé pour être de la première manière du maître. Première pensée du Parnasse.

MECKENEN (Israël Van).

75 Jésus porté au tombeau ; les deux hommes qui soutiennent le Christ ne sont pas du même âge, mais ils se ressemblent ; l'un pourrait être le père et l'autre le fils.

EYCK (HUBERT VAN).

76 Sainte Catherine debout tient d'une main un livre, et de l'autre une épée; elle est vêtue d'un costume en brocart d'or; elle porte une couronne sur la tête. Près d'elle est un instrument de torture; le fond représente un paysage. 460

MELEM.

77 Triptique. Le Christ mort est soutenu par la Vierge et Saint Jean. Ils sont accompagnés par les saintes Femmes, qui sont dans la douleur. Un autre personnage porte la couronne d'épines. On aperçoit le Calvaire. Un des volets représente la Résurrection, l'autre un Calvaire. Sur les volets extérieurs, le portrait des Donataires. 520

MELEM (VAN).

78 Portrait d'Homme vêtu de noir et coiffé d'une toque. Il est remarquable par la couleur et la finesse de la barbe.

MIERIS (GUILLAUME).

79 Intérieur d'un Musico hollandais. Un Jeune Homme assis est endormi sur une table après avoir fait une copieuse libation. Elle est couverte de différents accessoires finement touchés. Une Jeune Femme, cherchant à le voler, fait signe à deux autres personnages qui se trouvent dans le fond de la pièce de ne faire aucun bruit. 160

MIRVELD

80 Portrait d'Homme, cuirasse damasquinée or, et collerette.

MORALÈS (Surnommé LE DIVIN).

81 Deux Portraits formant un dyptique. L'un représente Charles-Quint et l'autre François I⁺. Les œuvres de cet artiste sont très rares dans ce genre, attendu qu'il ne peignait ordinairement que des sujets religieux.

ORLAY (VAN).

82 La Vierge tient l'Enfant Jésus sur ses genoux. Il donne la bénédiction à un Ange qui lui apporte des fruits. Tableau d'une grande finesse.

PATENIER (JOACHIM).

83 Paysage-marine, où l'on voit une Ferme, des Navires, des Châteaux et des Gens qui se baignent ; dans le coin à droite, se trouve le signe du maître, qui est un homme accroupi pour satisfaire un besoin.

PESELLO (PESELLINO).

84 Deux Ecclésiastiques piochent la terre. D'un côté, on voit des Cardinaux, de l'autre, des Évêques et d'autres personnages. Une semence tombe du ciel, à travers de laquelle on aperçoit la Vierge entourée d'anges.

PINTURICCHIO (BERNARDIN).

85 La Vierge tient l'Enfant Jésus qui a une pomme dans la main gauche ; de la droite, il semble donner la bénédiction au petit Saint Jean qui est agenouillé. Plus loin, on aperçoit divers épisodes de la vie du Christ.

PORBUS.

86 Portrait de Femme vue à mi-corps et richement costumée.

REMBRAND (Van Ryn).

87 Portrait d'un Mulâtre ; il a un mouchoir sur la tête, et au cou, un collier de perles. Tableau plein d'harmonie.

SCHOOREL (Jos).

88 Le Calvaire, triptique. La Madeleine embrasse la Croix; elle est vêtue d'une tunique en brocart d'or. La Vierge tombe expirante entre les bras de saint Jean; du côté opposé se trouvent des Cavaliers richement équipés et cuirassés; un des volets représente le Portement de Croix, l'autre la résurrection du Christ; les volets extérieurs représentent la Vierge et l'Enfant, l'autre des religieux agenouillés. 500

VALKEMBURG (Lucas et Martin Van).

89 Triptique fort petit. La peinture qui est sur parchemin offre le double monogramme des deux frères, avec la date de 1597, le milieu représente la Nativité. Un des volets, la Présentation au Temple et l'autre la Circoncision. Les Figures sont si finement touchées qu'une partie ne peut se voir qu'à la loupe.

DU MÊME.

90 Paysage dans lequel on voit des personnages très bizarres et des Animaux de toutes espèces ; il porte le monogramme du Maître et la date de 1569. 210

DU MÊME.

91 Des Troupes furieuses qui se livrent bataille : il est daté de 1577.

VANDICK (Antoine).

92 Portrait d'homme vêtu de noir; il a une main sur le côté. Daté 1623.

VANNI (Turino).

93 Un Evêque tenant de la main droite une Crosse et de l'autre un Livre. Fond or.

DU MÊME.

94 Un Evêque tenant un Livre. Fond or.

DU MÊME.

95 Une Sainte tenant d'une main un glaive et de l'autre une boule. Fond or.

Ces trois tableaux sont de même dimension et sur panneau très épais.

VERMEULEN.

96 Canal glacé aux abords d'une Ville, sur lequel on voit des Patineurs.

VÉRONÈSE (Attribué à Paul).

97 Esquisse sur papier représentant l'Adoration des Mages.

VÉRONÈSE (D'après Paul).

98 Jésus guérissant les Malades.

VERHEYEN (JEAN dit L'HOMME A LA GRANDE BARBE).

99 Tableau représentant le bataille de Pavie. Il a appartenu jadis à Marguerite d'Autriche, comme on peut le voir dans l'inventaire dressé après sa mort.
Voir la Revue Archéologique du 15 avril 1850.

260

DU MÊME.

100 Combats de Cavalerie et d'Infanterie dans une plaine entourée de tentes.

380

VOLFMUTT.

101 Saint Martin partageant son manteau, pour en donner la moitié à un Pauvre.

VINCKEMBOOMS.

102 Fête dans l'Intérieur d'un Parc.

WALCH.

103 Portrait d'homme tenant un Chapelet à la main; il a une toque et un vêtement noir.

255

WATTEAU (École de).

104 Réunion de Comédiens.

WILHELM.

105 Sainte Anne assise sur un Péristyle présente une poire à l'enfant Jésus qui est sur les genoux de sa mère; d'un côté Saint Joseph est appuyé sur un prie-dieu, de l'autre se trouve le mari de Sainte Anne. Deux colonnes se détachent sur un fond de Paysage.

REMBRANDT.

106 Paysage orné de Figures d'Animaux et de Chaumières; l'Eglise, que l'on aperçoit à gauche, est celle de Leyerdop, près de Genève, sur les bords du Rhin; le Moulin, que l'on remarque au milieu du Tableau, était exploité par le père de Rembrandt, et c'est là où est né le grand coloriste.

MOLENAERT (Klaas).

107 Effet d'Hiver, vue d'une Plaine dans laquelle on aperçoit divers groupes de Figures.

ZURBARAN.

108 La Vierge entourée d'anges est adorée par un Moine de l'ordre de Saint-François.

MEER (VAN DER).

109 Vue d'un Port de mer.

TOURNIÈRES.

110 Portrait équestre de Louis XV.

CHARPENTIER.

111 La Leçon de lecture. Charmant tableau.

BURGMAER (Hans).

112 La Vierge assise dans un Paysage tient son divin Fils sur ses genoux. Près d'elle est un panier rempli de fruits, aux pieds, un oiseau tient une cerise.

MAITRES INCONNUS.

113 Le Sauveur sur la Croix. A gauche on voit la Vierge et saint Étienne ; à droite, saint Jean et saint François. Ce dernier appuie la main sur l'épaule d'un évêque qui est agenouillé devant un prie-Dieu aux armes des Paucher. François Paucher fut évêque de Tours, les autres saints personnages sont les patrons de ses deux frères, Étienne et Jean et de sa sœur Marie Voyer.

114 Jeune Seigneur portant à une chaîne l'Ordre de la Toison d'Or et son épouse ont les coudes appuyés sur des coussins. Costume riche.

115 Portrait de Philippe-le-Bon, fils du roi Jean. Il est coiffé d'un bonnet haut, et vu de profil.

116 Une Procession, parmi laquelle on voit l'Amour, les yeux bandés et un arc à la main, il est monté sur un sanglier.

117 Portrait d'homme coiffé d'une toque.

118 La Vierge adorant l'Enfant Jésus. Attribué au TITIEN.

119 Triptique sur fond or. Le milieu représente la Vierge et l'Enfant ; un côté, Tobie et l'Ange ; l'autre, Saint Jérôme, et le dehors, deux autres sujets de sainteté.

120 Deux Tableaux qui font pendants et qui proviennent du château de Bourbon-l'Archambault. L'un représente

l'Adoration des Mages, l'autre l'Adoration des Bergers, principalement par la femme de Louis XI, laquelle est à genoux devant un Prie-Dieu. Derrière les Tableaux se trouvent les armes de France et de Savoie; une branche de rosiers et une d'œuillets entremêlent leurs tiges.

121 Composition de six Figures représentant le retour d'une Noce. Un Jeune Seigneur donne la main à sa dame; une Suivante tient une chandelle allumée; un Homme, coiffé d'une toque, porte un pot de chaque main; un autre un gigot dans un plat, et une femme derrière s'apprête à manger.

122 Tableau allégorique.

123 Portrait de Johannis, médecin.

124 Bénédiction de l'Agneau Pascal.

125 Portrait de Femme.

126 L'Adoration de la Croix.

127 Paysage avec Figures et Animaux.

128 Portrait de Femme enrichi de broderies.

129 Joseph et Putiphar.

ÉCOLE RUSSE.

130 Triptique. Le milieu représente la Mort de la Vierge; les deux volets divers sujets de sainteté.

131 Un Saint tenant un Livre.

132 Deux Tableaux représentant divers sujets de l'Histoire Sainte, de la p'us grande finesse.

133 Saint Nicolas, patron des enfants, des marins, des prisonniers et de la Russie. Ce bienheureux protecteur est placé au centre du tableau, bénissant à la manière grecque ; il est entouré de seize compartiments, qui représentent divers épisodes de sa vie.

ÉMAUX, MANUSCRITS, MINIATURES, BIJOUX ANCIENS ET QUELQUES OBJETS DE CURIOSITÉS.

134 Un Émail. Saint Etienne lapidé.

135 Deux Émaux. Junon et son pendant.

136 Un Émail. La Cène ; de Penicaud de Limoges.

137 Idem. La Mort de la Vierge.

138 Idem. Une Coupe. Dans l'intérieur, la Vierge et l'Enfant; par Arden de Limoges.

139 Idem. Un Martyr.

140 Saint Jean l'Évangéliste.

141 Un Coffret en aventurine.

142 Idem en argent avec émaux et pierreries.

143 Une Paire de Salières (en couleur et en or) connues dans la Curiosité sous le nom de Salières de François I; les côtes à six pans, représentent les travaux d'Hercule,

les creux nous montrent les effigies de François I et de ses deux femmes. Elles sont de Raymond (Pierre).

144 Deux Règles en ébène et en ivoire. Incrustation.

145 Trois Nécessaires. Couteaux et fourchettes dont les manches sont en filigrane d'argent.

146 Une Miniature représentant le triomphe d'Henri IV.

147 Idem. Louis XIII, avec attributs.

148 Une quantité de Miniatures sur vélin, ivoire et cuivre, représentant des Portraits historiques et des Sujets saints.

149 Manuscrit: L'Office des Morts. Ce manuscrit a toujours passé pour avoir appartenu à Charles VII. Voir le Dictionnaire bibliographique, Histoire de Caillleau, XVe siècle.

150 Heures exécutées pour Guillaume Duplessis, seigneur de Liancourt, et pour Françoise de Ternag, sa femme. On voit des écritures de la main des Liancourt, ainsi que les portraits des Époux et leurs armoiries. XVIe siècle.

151 Heures faites pour la famille Foulques de la Garde. Ses armoiries sont dans l'ouvrage.

152 Missel de Léon X. Les chiffres et les armoiries du Pape se trouvent au bas des miniatures. XVIe siècle.

153 Journal du bord des navires. Mars 1529.

154 Un Coffret en ébène, garni de cinq émaux.

155 Un Diptique garni de dix Emaux, représentant des sujets de la Passion et de la vie des Saints.

156 Bijoux anciens.

157 Un Volume. Cabinet Choiseull

158 Plusieurs Livraisons des Arts au moyen-âge et à la renaissance.

159 Plusieurs Histoires des Peintres.

160 Sous ce Numéro de division, il sera vendu plusieurs Tableaux, Gouaches, Bordures, etc.

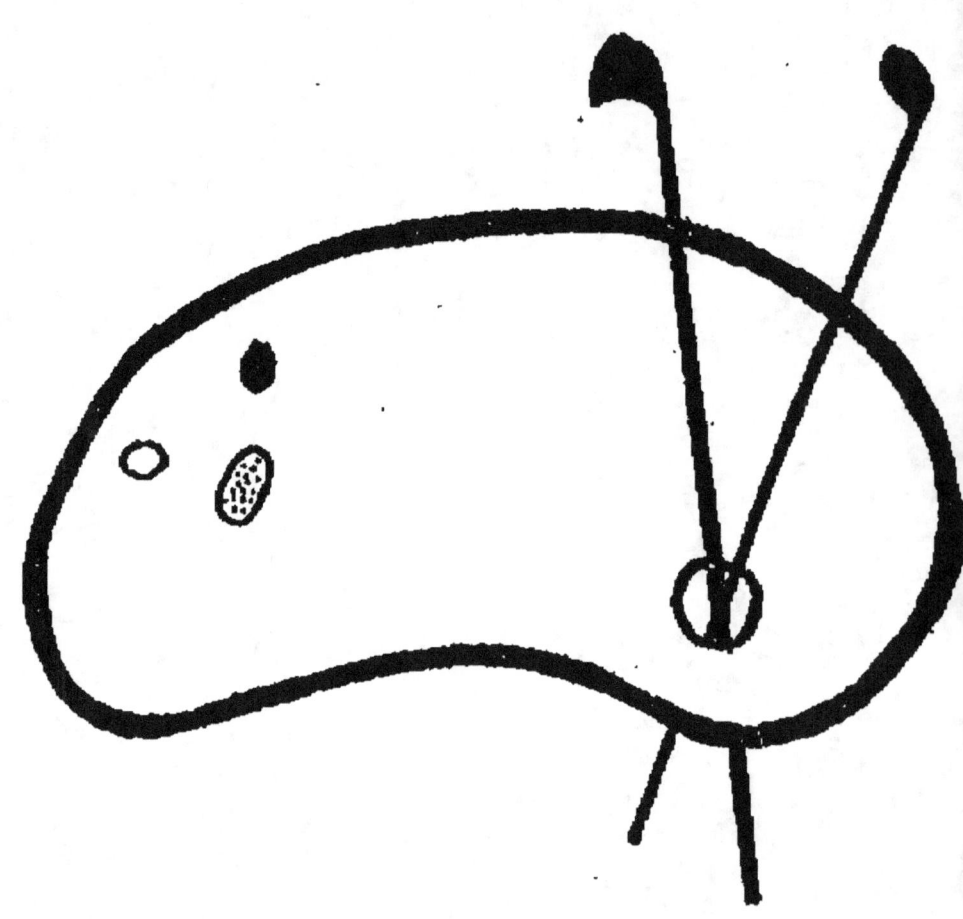

ORIGINAL EN COULEUR
N° Z 43-120-8

www.ingramcontent.com/pod-product-compliance
Lightning Source LLC
Chambersburg PA
CBHW030118230526
45469CB00005B/1699